ISBN: 9781792004834

All rights reserved. No part of this publication may be reproduced, stored in a retrieval system, or transmitted in any form or by any means…electronic, mechanical, photocopy, recording, or any other, without prior permission of the author.

Copyright © 2019

rim job

```
H T S N G D V B Q R Y S X L E
A I E O K Y I Z O R E J E T C
N T I G U A G C R J I L I G A
D F T X A Y I E K Z W H B S F
H U T U K J B C Z B S O I J Y
U C I K C E O B B T R W L H N
M K T O L R R P A O N E J B N
P E D G N E N E C N G R A Q A
E R N H A I R Y B A L L S T F
R I O T R E K C I L T I L S H
D L H P U B I C P U S S Y H C
E S E I B O O B W T T E M V C
T Z R V F Z U I D I X U T S H
F X G Z T Y L Q H A L E G O M
F V C O C Z G K A J Z P G A E
```

BLOWJOB BOOBIES
CORNHOLE DICKBREATH
DINGLEBERRY EATSHIT
FANNYFACE HAIRYBALLS
HANDHUMPER JIZZBREATH
PUBICPUSS PUSSY
SLITLICKER TITFUCKER
TITTIES

CUNT
WHORE
SLUT
BITCH
PIG

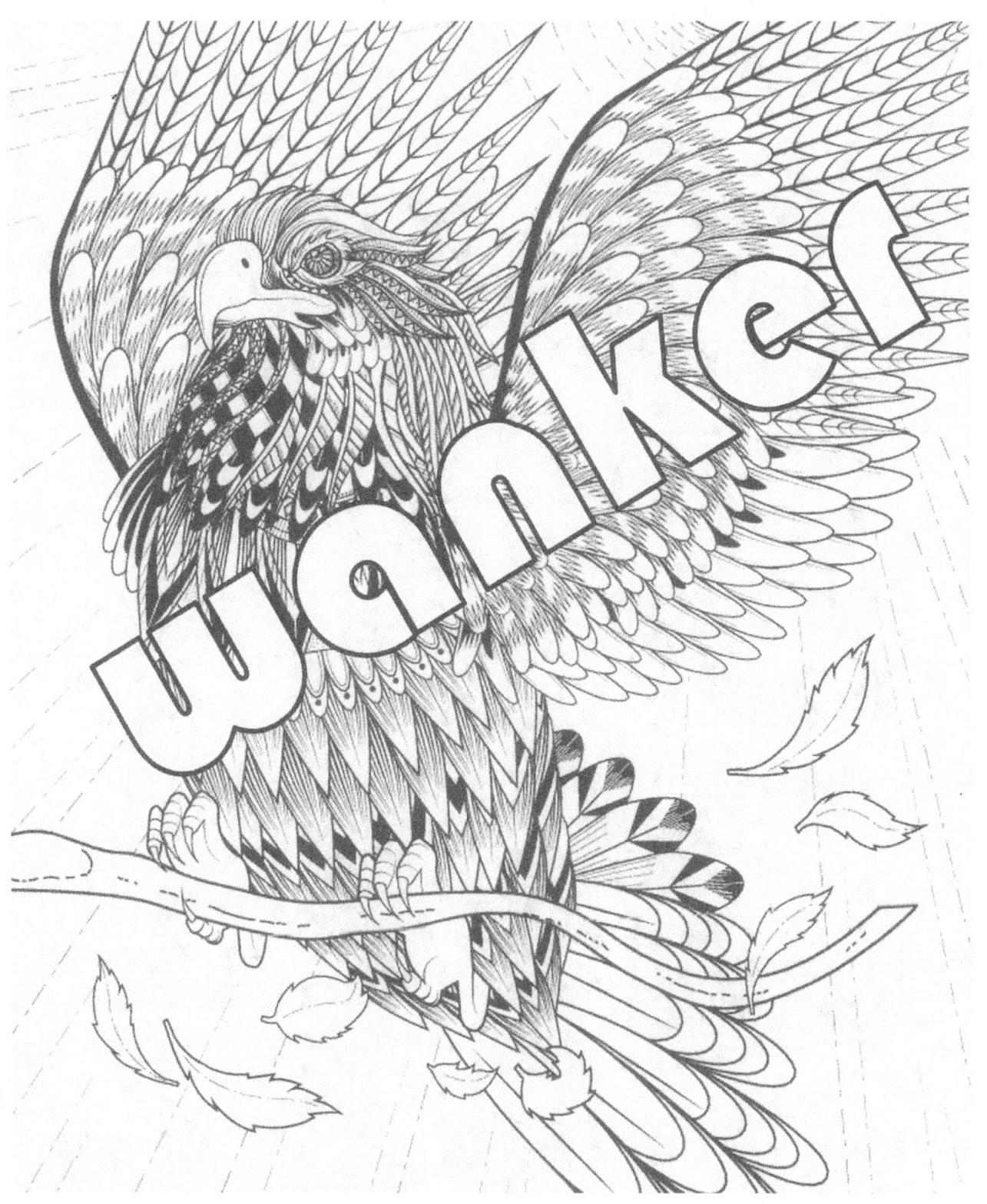

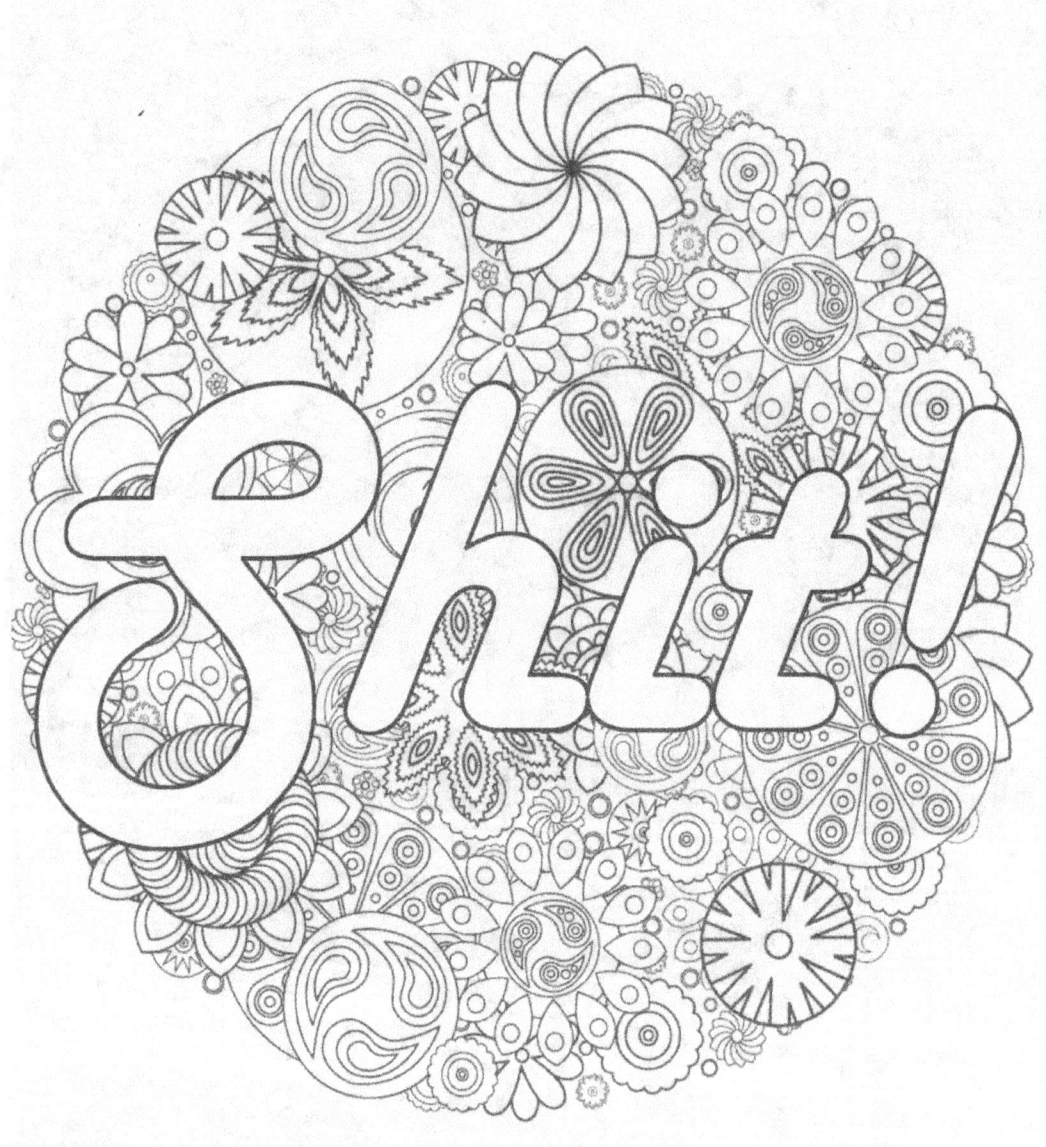

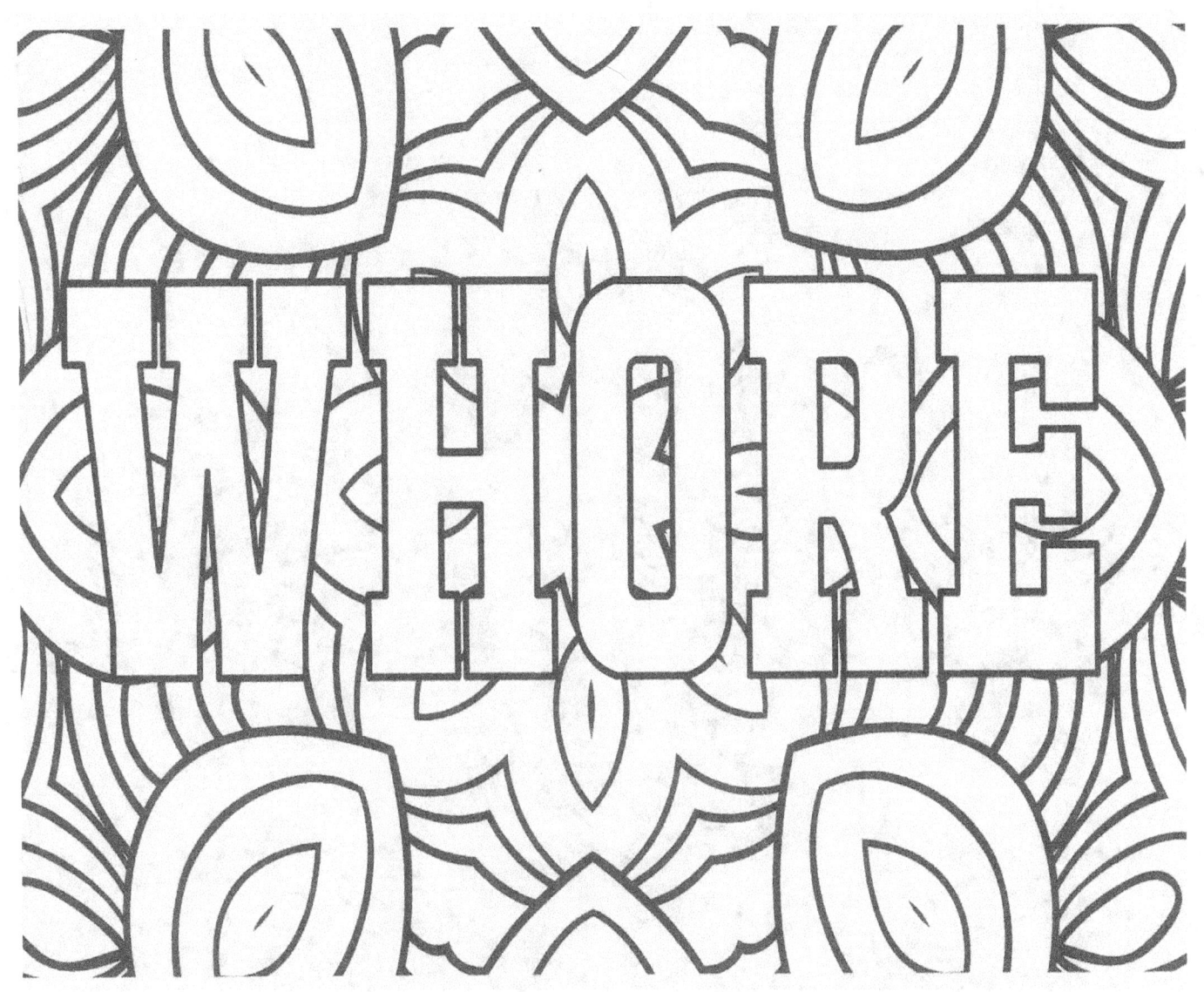

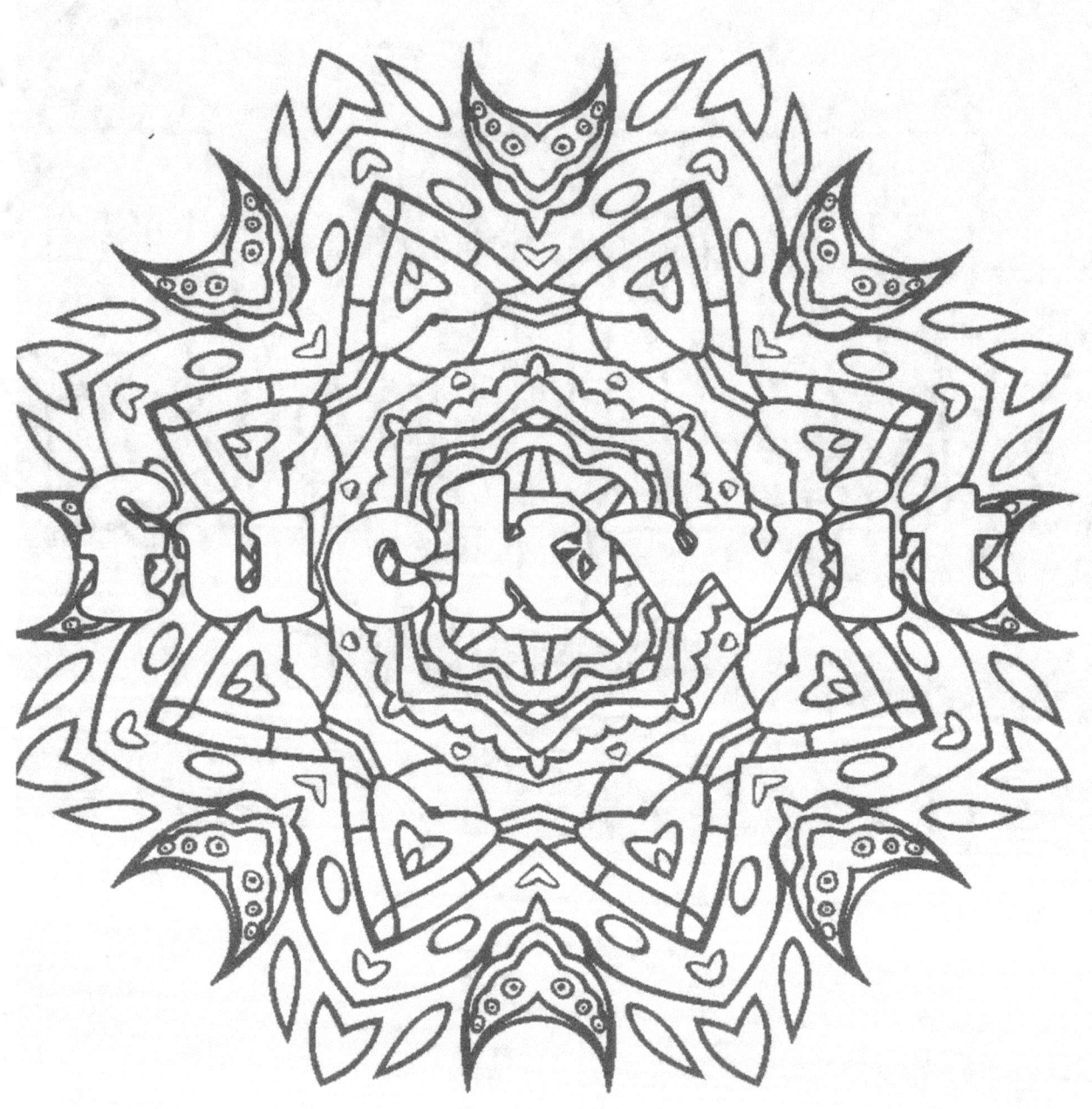